캘리愛처럼 쓰다

'어떻게 하면 잘 쓸 수 있을까?'

캘리그라피를 시작한 분들이 가장 많이 하는 고민이에요. 빨리 멋진 글씨, 나만의 글씨를 쓰고 싶은데 생각처럼 실력이 늘지 않아 고민이 많으시죠? 저도 그랬어요. 화려한 선을 넣으면 잘 써 보일까 싶어 멋만 부리며 썼던 적도 있어요. 그때는 지금처럼 캘리그라피 관련 책이 많지 않아서 무작정 쓰는 방법밖에 없었어요. 따라 쓰기도 해보고 SNS를 뒤져 캘리그라피 잘하는 다른 분들의 작품도 많이 봤어요. 그러면서 알게 된 게 있어요. 캘리그라피는 무턱대고 쓰기보다는 잘 쓴 글씨가 가진 팁을 파악해 적용하면 실력이 훨씬 빨리 는다는 걸 깨달은 거죠. 그때부터 좀 더 예쁘고 쉽게 쓸 수 있는 팁을 제 글씨에 적용하고 연습하면서 저만의 서체를 만들었어요.

《캘리愛 빠지다》를 펴내고 참 많은 사랑을 받았어요. 덕분에 몇 번의 원 데이 클래스를 할 기회도 가졌고요. 수업에 참가한 분들은 대부분 캘리그라피를 처음 접하거나 독학을 하던 분이었는데, 처음에는 따라 쓰는 것도 어려워하던 분들이 몇 가지 팁을 알려드리자 금세 실력이 쑥쑥 느는 걸 봤어요. 그때 또 한 번 깨달았지요. 작은 팁만 파악해도 글씨가 바뀔 수 있구나, 무작정 따라 쓰기보다는 왜 이렇게 써야 하는지 알게 되면 샘플 문장이 없어도 자신만의 캘리그라피를 쓸 수 있겠구나 하고요. 그래서 따라 쓰는 페이지와 '캘리그라피 잘 하는 팁'을 함께 알려주는 이 책을 내게 되었어요. 책에 있는 문장을 매일 따라 쓰고, 팁을 응용해 다른 글씨도 쓰다 보면 어느새 실력이 쑥쑥 늘어 있을 거예요. 여러분이 쓴 글씨가 예뻐 보이지 않는다면 그건 재능이 없어서가 아니라 아직 요령을 몰라서 그런 것뿐이니 포기하지 말고 책의 팁을 토대로 꾸준히 써보세요.

다시 첫 번째 질문으로 돌아가서 이야기를 이어볼까요?

'어떻게 하면 잘 쓸 수 있을까?'

이 질문에 대한 답은 하나밖에 없어요. 많이 써보는 것! 일단 많이 쓰세요. 짧은 시간이라도 좋으니 매일 시간을 내서 꾸준히 써보세요.

그리고 사랑하는 사람들에게 선물해보세요. 선물을 받고 좋아하는 모습, 글씨 멋있다는 칭찬이 여러분에게 에너지가 되어 돌아올 거예요. 저도 제 글씨를 보고 위로를 받았다는 말, 힘을 얻었다는 인사, 행복하다는 칭찬 덕분에 포기하지 않고 여기까지 왔거든요. 그러니 여러분도 할 수 있어요. 많이 써보고 싶고 선물도 하고 싶은데 어떤 문장을 써야 할지 모르겠다고요? 그래서 여러 가지 문장을 준비했어요. 그때그때 상황에 맞는 문장, 익히고 싶은 서체를 따라 써보세요! 제가 열심히 도와드릴게요.

그럼 우리 함께 시작해볼까요?

2017년 봄,

제주에서 캘리애 배정애

3

CONTENTS

PART 1 선물하고 싶은 캘리애의 감성 문장 따라 쓰기

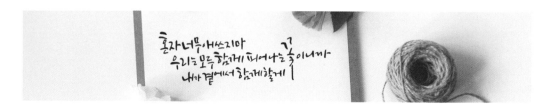

PART 2　캘리애의 대표 서체 6가지 따라 쓰기

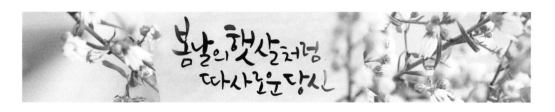

책 속 부록

선물하고 싶은 문장, 그때그때 골라 쓰세요
연습할 때는 잘 모르다가, 막상 선물하기 위해 카드나 엽서에 캘리그라피를 쓸 때 가장 고민되는 것이
바로 문장이에요. 그래서 평상시 쓸 일이 많은 문장들을 상황별로 모아놓았어요. 그때그때 이 문장을
그대로 써도 좋고, 조금씩 응용해서 나만의 문장으로 바꿔 쓰면 더 좋아요.

도구의 매력에 빠져보세요
캘리그라피의 기본 도구인 붓펜은 물론 ZIG 캘리그라피 펜, 닙펜, 누구나 하나씩 가지고 있는 색연필
과 플러스펜도 활용해 다양한 도구의 매력을 느낄 수 있게 했어요.

머리에 쏙쏙 넣어주는 원 포인트 레슨!
문장에서 강조할 단어 찾는 법, 초성에 오는 자음과 받침에 오는 자음의 모양을 달리 쓰는 법, 문장의
구도 잡는 법까지 콕 짚어 알려주는 캘리애만의 생생 강의, 놓치지 마세요.

캘리애의 다양한 서체를 내 것으로!
기본 6가지 서체를 반복해서 연습할 수 있게 구성했어요. 따라 쓰다 보면 각 서체가 갖고 있는 특유의
매력에 흠뻑 빠질 거예요.

따라 쓰기만 하면 완성되는 캘리그라피 엽서!
일 년 내내 쓸 일 많은 축하 엽서를 직접 만들어보세요. 고급 엽서 용지에 예쁜 사진과 그림을 넣고, 딱
어울리는 문장을 연한 글씨로 써놓았어요. 펜으로 따라 쓰기만 하면 멋진 핸드 메이드 엽서 완성!

PART 1

선물하고 싶은 캘리애의
감성 문장 따라 쓰기

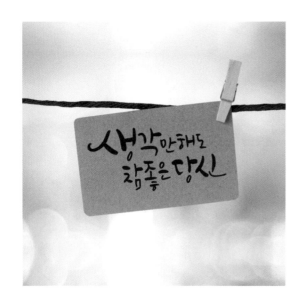

사랑하는 이에게 선물하고 싶은 문장

도구: 붓펜

포인트: 부드럽고 동글동글한 느낌으로 쓰세요. 이 문장에서 강조할 단어는 '생각'과 '당신'으로 둘 다 'ㅅ'이 들어가요. 하지만 '생각'의 'ㅅ'은 문장의 첫 줄을 시작하는 글자이기 때문에 획을 바깥쪽으로 펼쳐서 써주면 무게감을 실을 수 있어요. 반면 두 번째 줄 '당신'의 'ㅅ'은 앞의 모음 'ㅏ'와 부딪히지 않게 획을 짧게 처리하는 게 좋아요. 그리고 받침의 'ㄴ'은 자음과 모음 사이에 끼우듯이 써보세요.

생각만해도
참좋은당신

생각만해도
참좋은당신

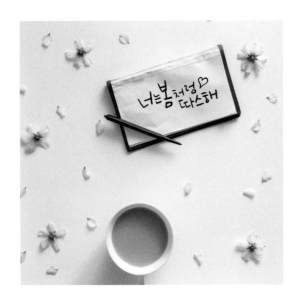

사랑하는 이에게 선물하고 싶은 문장

도구: 색연필

포인트: 귀엽고 사랑스러운 느낌을 담기 위해 삐뚤빼뚤체와 색연필을 사용했어요. '너'를 쓸 때는 'ㄴ'의 세로획이 모음 'ㅓ'보다 길어지지 않도록 주의하세요. 두 개의 세로획이 똑같이 길어지면 글자 사이에 공간이 생겨서 어색해져요. 마지막에 하트를 그려 넣을 때도 살짝 기울여서 하트의 모서리가 문장 사이에 끼어 들어가도록 그리세요.

너는봄처럼♡ 따스해

너는봄처럼♡ 따스해

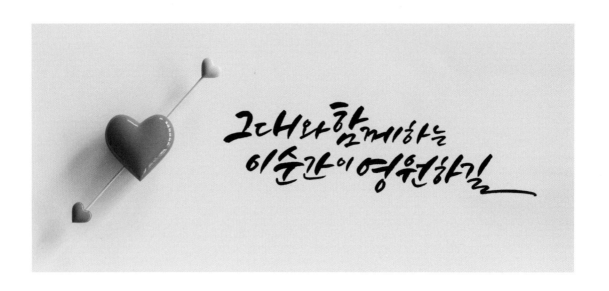

사랑하는 이에게 선물하고 싶은 문장 도구: 붓펜

포인트: 펄럭펄럭체는 모음을 사선으로 쓰는 것이 특징이니 전체적으로 모음의 세로 부분에 힘을 주어 굵게 써보세요. 자음 'ㅇ'이 너무 커지지 않도록 주의하세요. 두 번째 줄에 받침 'ㄴ'이 연속으로 나오는데, 이럴 때는 조금씩 다르게 쓰면 좋아요. '순간'의 '간'에 들어가는 'ㄴ'은 '가'를 전체적으로 감싸는 느낌으로, '영원'의 'ㄴ'은 모음 사이에 끼워 넣는 느낌으로 써보세요.

그대와 함께하는
이 순간이 영원하길

혼자 써보세요

그대와 함께하는
이 순간이 영원하길

혼자 써보세요

사랑하는 이에게 선물하고 싶은 문장

도구: ZIG 캘리그라피 펜

포인트: 문장이 길기 때문에 붓펜으로 쓰는 것보다 캘리그라피 펜을 이용하는 것이 좋아요. 캘리그라피 펜의 2mm 촉을 사용해 강조하고 싶은 단어는 넓은 면으로 쓰고, 조사와 강조하지 않아도 되는 부분은 얇은 모서리로 쓰세요. '소원'의 '원'은 모음 'ㅓ'의 가로획이 'ㅜ' 위에 놓이도록 쓰고 받침 'ㄴ'은 모음 사이에 끼워서 쓰세요.

내소원은
사랑하는사람을만나서
행복하게 사는것.
이제내소원이
이뤄졌에요 ♡

내소원은
사랑하는사람을만나서
행복하게 사는것.
이제내소원이
이뤄졌에요 ♡

내소원은
사랑하는사람을만나서
행복하게 사는것.
이제내소원이
이뤄졌에요 ♡

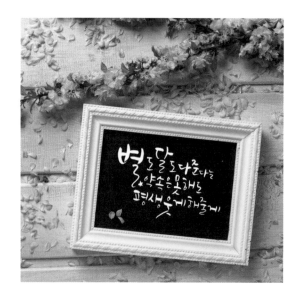

사랑하는 이에게 선물하고 싶은 문장

도구: 붓펜

포인트: 부드럽고 서정적인 문장에는 살랑살랑체가 어울려요. 선이 살짝 안쪽으로 휜다는 느낌으로 둥글게 쓰세요. 강조할 글자는 '별'과 '달'이지만 둘 중에서도 '별'을 더 크게 써서 강약의 밸런스를 맞춰주세요. 전체 문장에서는 모음의 가로획을 굵게 쓰세요. 선의 강약 조절이 힘들 때는 이렇게 가로획이나 세로획 중 하나를 굵게 쓰면 좋아요.

별도 달도 다준다는
약속은 못해도
평생 웃게해줄게

별도 달도 다준다는
약속은 못해도
평생 웃게해줄게

별도 달도 다준다는
약속은 못해도
평생 웃게해줄게

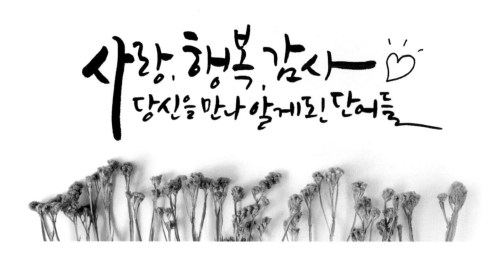

사랑하는 이에게 선물하고 싶은 문장 도구: 붓펜

포인트: 글씨를 쓰다 보면 굳이 한 가지 서체에 국한하지 않고, 여러 서체를 섞어서 쓰는 경우도 많아요. 이 문장 역시 수수하면서도 담백한 느낌의 터벅터벅체와 부드러운 느낌의 살랑살랑체를 섞어서 표현했어요. '사랑·행복·감사'는 획을 굵고 크게 써서 강조하고, 그 아래 문장은 작은 글씨로 써서 가로 길이를 비슷하게 맞추세요. '사랑'의 모음 'ㅏ'의 세로획과 '감사'의 모음 'ㅏ'의 가로획을 길게 쓰면 아래에 들어갈 문장의 균형을 맞추기가 쉬워요.

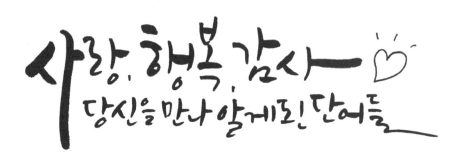

사랑. 행복. 감사 ♡
당신을 만나 알게된 단어들

혼자 써보세요

사랑. 행복. 감사 ♡
당신을 만나 알게된 단어들

혼자 써보세요

19

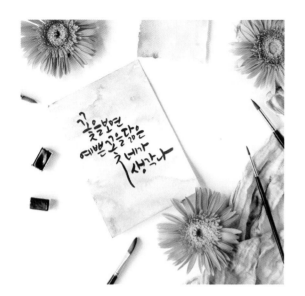

사랑하는 이에게 선물하고 싶은 문장

도구: 붓펜

포인트: 중복되어 등장하는 '꽃'이라는 단어를 강조하는 동시에, 구도의 중심축으로 활용해서 썼어요. 같은 단어가 반복해서 나올 경우에는 모양을 다르게 쓰고 더 강조하고 싶은 부분을 크게 쓰는 게 좋아요. '꽃'의 받침 'ㅊ'을 길게 내려서 기준점을 만들어준 뒤 다음 문장을 쓰면 구도 잡기가 편해요.

꽃을보면
예쁜꽃을땀은
네가
생각나

꽃을보면
예쁜꽃을땀은
네가
생각나

꽃을보면
예쁜꽃을땀은
네가
생각나

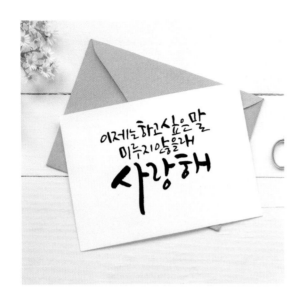

사랑하는 이에게 선물하고 싶은 문장

도구: 딥펜과 붓펜

포인트: 서체를 섞어서 쓰는 것처럼 필기도구를 섞어서 쓰는 것도 다양한 표현에 도움이 돼요. 이 문장은 강조하고 싶은 부분을 붓펜으로 쓰고 그 외의 문장은 딥펜으로 썼어요. '사랑해'를 강조하고 있지만, 그중에서도 특히 '사'의 모음을 길게 내려서 강조했어요. 'ㅎ'을 귀엽게 표현하고 싶을 때 가로획과 'ㅇ' 사이에 세로획을 넣어서 써보세요.

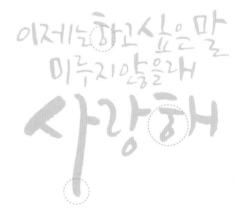

이제는 하고싶은 말
이루지 않을래
사랑해

이제는 하고싶은 말
이루지 않을래
사랑해

이제는 하고싶은 말
이루지 않을래
사랑해

사랑하는 이에게 선물하고 싶은 문장　　　도구: 붓펜

포인트: 강한 느낌, 진심을 강조하려면 펄럭펄럭체를 사용하는 게 좋아요. 받침에 오는 'ㄴ'은 세로획이 길면 빈 공간이 많이 생기니까 짧게 쓰는 게 예뻐요. 'ㄴ'을 모음에 붙이듯이 쓴다고 생각하며 써보세요. '유'의 모음 'ㅠ'를 쓸 때는 획 두 개가 같은 길이가 되지 않게, 뒤쪽의 세로획을 좀 더 길게 쓰세요.

그 누구도 당신을
대신할 수 없어요
내겐 유일한 단 한 사람

혼자 써보세요

그 누구도 당신을
대신할 수 없어요
내겐 유일한 단 한 사람

혼자 써보세요

사랑하는 이에게 선물하고 싶은 문장

도구: 스펀지 붓펫과 딥펜

포인트: 대화가 이어지는 느낌의 문장이므로 도구를 바꿔가며 쓰면 대화의 느낌을 낼 수 있어요. 강조하고 싶은 문장은 스펀지 붓펜으로 크게, 작은 글씨는 딥펜으로 쓰되 두 문장의 균형이 맞게 구도를 잡고 쓰세요. '렇'이나 '찮'처럼 받침으로 오는 'ㅎ'은 첫 획을 세우지 말고 가로로 쓰는 것이 좋아요.

오늘하루
어땠어?
이렇게 내 안부를
물어주는 네가 있어
괜찮은 하루

오늘하루
어땠어?
이렇게 내 안부를
물어주는 네가 있어
괜찮은 하루

오늘하루
어땠어?
이렇게 내 안부를
물어주는 네가 있어
괜찮은 하루

말로는 다 할 수 없는 감사를 전하고 싶을 때　　도구: 붓펜

포인트: 긴 문장을 쓸 때는 글자에 멋을 부리기보다 최대한 담백하게 쓰는 것이 좋아요. 그리고 단어의 크기로 강약을 표현하는 단문과 달리 장문에서는 이렇게 문장 자체로 강약 조절을 할 수도 있어요. 강조하고 싶은 단어나 문장에 받침이 없다면 '고맙습니다'의 '다'처럼 모음을 활용해보세요.

고맙다는 말로는 부족하겠지만
그래도 이말밖엔 없네요 ...
고맙습니다, 언제나

혼자 써보세요

고맙다는 말로는 부족하겠지만
그래도 이말밖엔 없네요 ...
고맙습니다, 언제나

혼자 써보세요

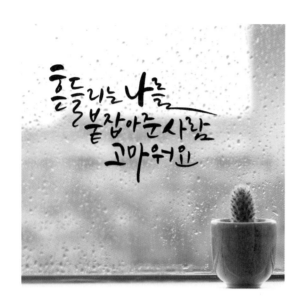

말로는 다 할 수 없는 감사를 전하고 싶을 때

도구: 붓펜

포인트: 슬럼프에 빠진 나를 이끌어준 고마운 이에게 감사의 인사를 전해보세요. '흔들'의 받침 'ㄹ'은 그 아래에 문장을 끼워 쓸 것을 감안해 세로로 길게 흘려 쓰고, '나를'의 받침 'ㄹ'은 단락의 마지막에 오는 단어이므로 세로보다는 가로로 길게 써서 균형을 잡아주세요.

흔들리는 나를
붙잡아준 사람
고마워요

흔들리는 나를
붙잡아준 사람
고마워요

흔들리는 나를
붙잡아준 사람
고마워요

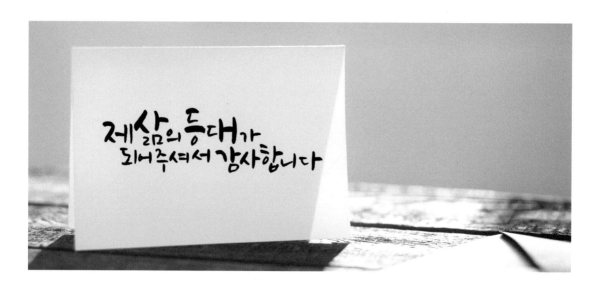

말로는 다 할 수 없는 감사를 전하고 싶을 때 도구: 붓펜

포인트: 한때 길을 잃고 방황하던 나에게 길을 가르쳐준 고마운 이에게 감사의 인사를 전하세요. 수수하고 담백한 느낌으로 진심을 전하기 위해 토닥토닥체를 사용하고, '삶'과 '등대'를 강조해서 써보세요. '삶'처럼 겹자음이 받침으로 오는 경우에는 화려하게 쓰려고 하지 말고 가독성을 생각해서 담백하게 쓰세요.

제 삶의 등대가
되어주셔서 감사합니다

혼자 써보세요

제 삶의 등대가
되어주셔서 감사합니다

혼자 써보세요

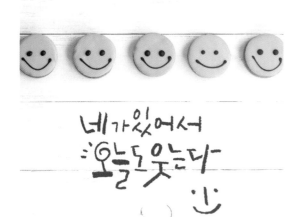

말로는 다 할 수 없는 감사를 전하고 싶을 때

도구: 색연필

포인트: 힘들고 괴로운 순간에도 나에게 웃음을 주는 귀한 친구에게 선물하면 좋은 문구예요. 귀엽고 친근한 느낌을 주기 위해 색연필을 사용했어요. 색연필은 선의 굵기를 조절하기가 힘드니 글자의 크기로 강약을 조절해보세요. 받침이 있는 글자와 없는 글자의 크기를 다르게 쓰세요.

네가 있어서
오늘도 웃는다
:)

네가 있어서
오늘도 웃는다
:)

네가 있어서
오늘도 웃는다
:)

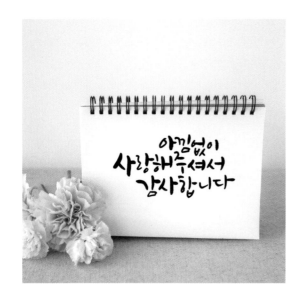

말로는 다 할 수 없는 감사를 전하고 싶을 때

도구: 붓펜

포인트: 평소 말로는 표현하기 힘든 부모님에 대한 감사의 마음을 글로 전해보세요. 문장에 받침이 많지 않기 때문에 특정 단어를 강조하기보다는 모음을 활용하는 것이 좋아요. 세로획을 둥근 느낌으로 표현하면서 다른 획보다 굵게 쓰면 부드러우면서도 사랑스러운 느낌을 표현할 수 있어요.

아낌없이
사랑해주셔서
감사합니다

아낌없이
사랑해주셔서
감사합니다

아낌없이
사랑해주셔서
감사합니다

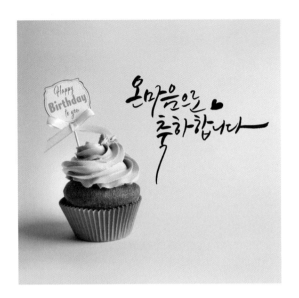

축하의 꽃다발 같은 문장

도구: 붓펜

포인트: 부드럽고 경쾌한 느낌을 전달하고 싶을 때는 곡선이 많은 살랑살랑체가 잘 어울려요. '마음'의 모음 'ㅏ'와 '으로'의 모음 'ㅗ'처럼 획을 살짝 구부려주기만 해도 전체적인 느낌이 부드럽고 화려해져요. '축'처럼 받침에 'ㄱ'이 있고 아래에 문장이 없는 경우 길게 써서 강조하면 단조로움을 피할 수 있어 좋아요.

온마음으로
축하합니다

온마음으로
축하합니다

온마음으로
축하합니다

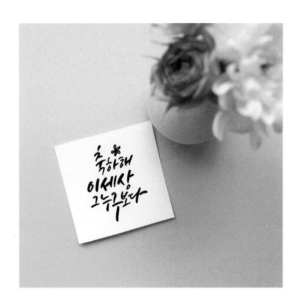

축하의 꽃다발 같은 문장

도구: 붓펜

포인트: 이 문장에서 강조해야 할 말은 '축하'보다는 '누구보다'일 거예요. 하지만 글자에 받침이 없어서 멋을 내며 강조하기가 쉽지 않아요. 이럴 때는 모음을 최대한 활용하세요. '누구'는 모음 'ㅜ'가 연이어 나오기 때문에 세로획 길이를 똑같이 쓰면 심심해 보일 수 있어요. 이럴 때는 뒤쪽의 'ㅜ'를 강조해서 쓰세요.

축하해
이세상
그누구보다

축하해
이세상
그누구보다

축하해
이세상
그누구보다

축하의 꽃다발 같은 문장

도구: 스펀지 붓펜

포인트: 스펀지 붓펜을 이용하면 동글동글 귀여운 느낌을 낼 수 있어요. '해낼 줄 알았어'라는 문장에 받침 'ㄹ'이 연속해 세 개나 나오는데, 이런 경우 나란히 한 줄로 나오게 하기보다는 단락을 나눠서 쓰는 게 좋아요. 그리고 세 개의 'ㄹ'을 다 다른 형태로 쓰면 단조로운 느낌을 줄일 수 있어요. 마지막으로 '해'의 'ㅎ'을 하트 모양으로 써서 귀엽고 깜찍한 이미지를 표현했어요.

넌 해낼 줄
알았에
죽하배

넌 해낼 줄
알았에
죽하배

넌 해낼 줄
알았에
죽하배

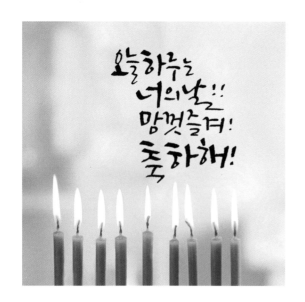

축하의 꽃다발 같은 문장

도구: ZIG 캘리그라피 펜

포인트: 기념일을 맞이한 친구를 위한 선물. 펜의 넓은 면과 모서리를 사용해서 강약 조절을 해주세요. 마지막에 '축하해'를 강조해서 쓰지만 '축'의 받침 'ㄱ'이 너무 길어지면 문장 전체 분위기와 맞지 않으니 짧게 쓰는 게 좋아요. 'ㅇ'이 너무 커지면 문장 중간중간 빈 공간이 생겨버려요. 'ㅇ'이 너무 커지지 않도록 주의하세요.

혼자 써보세요

오늘하루는
너의날!!
맘껏즐겨!
축하해!

혼자 써보세요

오늘하루는
너의날!!
맘껏즐겨!
축하해!

혼자 써보세요

오늘하루는
너의날!!
맘껏즐겨!
축하해!

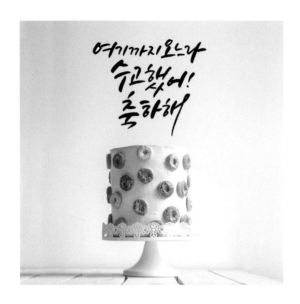

축하의 꽃다발 같은 문장

도구: 붓펜

포인트: 목표 달성을 위해 고생한 친구를 축하하기 위한 문장이에요. 사선이 들어간 펄럭펄럭체로 힘찬 느낌과 벅찬 축하의 감정을 전달해보세요. 사선으로 쓰는 글씨는 조금 빠르게 써야 그 느낌이 살지만, 너무 빠르게 쓰면 거친 획이 나오니 주의하세요. '해'의 'ㅐ' 모음을 쓸 때 선을 연결해서 쓰고 조금 길게 내려 쓰세요.

여기까지오느라
수고했어!
축하해

여기까지오느라
수고했어!
축하해

여기까지오느라
수고했어!
축하해

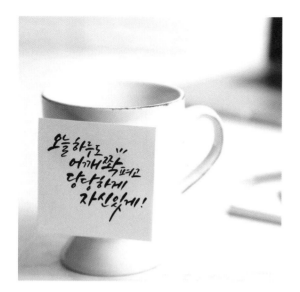

응원이 필요한 모든 순간

도구: 붓펜

포인트: '쫙'이라는 부사어가 당연히 강조되어야 하지만 이 글자는 쌍자음에 이중 모음, 받침이라는 복잡한 조합을 가진 글자이기 때문에 조화롭게 쓰려면 많은 연습이 필요해요. '당당'은 두 글자 다 모음 'ㅏ'가 있기 때문에 단어 사이 간격을 줄이기 위해서 뒤쪽의 '당'을 앞의 모음 'ㅏ'의 가로선 아래에 넣어서 쓰세요. 받침의 'ㅆ'은 뒤쪽의 'ㅅ'을 강조하면 변화를 줄 수 있어요.

오늘 하루도
어깨 쫙 펴고
당당하게
자신있게!

오늘 하루도
어깨 쫙 펴고
당당하게
자신있게!

오늘 하루도
어깨 쫙 펴고
당당하게
자신있게!

오늘 하루도
어깨 쫙 펴고
당당하게
자신있게!

오늘 하루도
어깨 쫙 펴고
당당하게
자신있게!

오늘 하루도
어깨 쫙 펴고
당당하게
자신있게!

오늘 하루도
어깨 쫙 펴고
당당하게
자신있게!

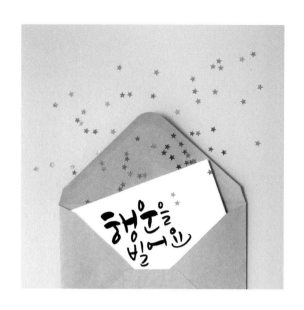

응원이 필요한 모든 순간

도구: 붓펜

포인트: 부드러운 느낌을 내려면 둥근 선을 사용해서 쓰세요. '행운'을 강조해서 크게 쓰고 조사는 작게 쓰세요. '요'의 마지막 획을 웃는 입 모양으로 둥글게 쓰면 애교 있으면서도 귀여운 느낌을 전달할 수 있어요. '요'로 끝나는 문장을 쓸 때 많이 활용해보세요.

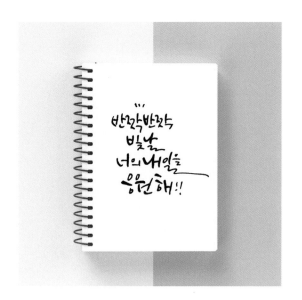

응원이 필요한 모든 순간

도구: 딥펜

포인트: 이 문장처럼 'ㄹ' 받침이 여러 개 있을 때는 모양 뿐 아니라 구도도 함께 고려해야 해요. 문장을 세 줄로 쓰게 되면 '빛날'의 'ㄹ'과 '내일을'의 'ㄹ' 두 개가 비슷한 위치에서 위아래 줄에 배치되기 때문에 그것을 피하기 위해 네 줄로 썼어요. 그리고 아래에 올 문장을 방해하면 안 되니까 '내일'의 'ㄹ'은 세로가 아닌 가로로 길게 쓰는 게 보기 좋아요.

반짝반짝
빛날
너의 내일을
응원해!!

반짝반짝
빛날
너의 내일을
응원해!!

반짝반짝
빛날
너의 내일을
응원해!!

반짝반짝
빛날
너의 내일을
응원해!!

반짝반짝
빛날
너의 내일을
응원해!!

반짝반짝
빛날
너의 내일을
응원해!!

반짝반짝
빛날
너의 내일을
응원해!!

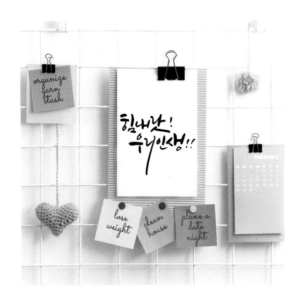

응원이 필요한 모든 순간

도구: 붓펜

포인트: 기운 없거나 지쳐 있는 친구에게, 그리고 때론 자기 자신에게 선물하면 좋은 글씨. '랏'의 'ㅅ' 받침을 옆으로 최대한 넓게 벌려서 쓰고, 조금 더 힘찬 느낌을 위해서 '리'의 모음을 아래로 길게 내려 쓰세요.

힘내났!
우리인생!!

힘내났!
우리인생!!

힘내났!
우리인생!!

응원이 필요한 모든 순간 　 도구: 붓펜

포인트: 강한 확신, 믿음을 글씨에 담아보고 싶다면 힘찬 느낌의 펄럭펄럭체로 쓰세요. 이 문장에도 'ㄹ'이 반복해서 나오기 때문에 조금씩 다르게 써서 변화를 줘야 해요. 펄럭펄럭체의 특징은 빠르고 강한 사선이니 '너'의 세로획을 힘차게 내려 쓰고, '면'의 'ㄴ' 가로획도 옆으로 길게 써서 균형을 맞추면서 강조해주세요.

뭘 하든 잘 할 거야
너라면

혼자 써보세요

뭘 하든 잘 할 거야
너라면

혼자 써보세요

57

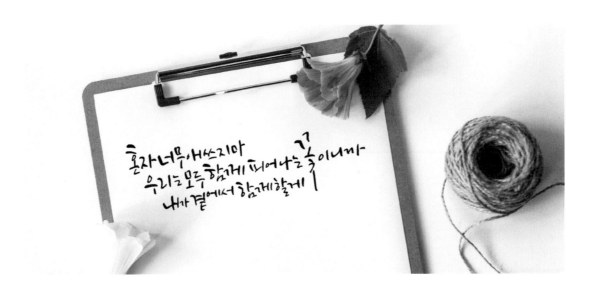

위로가 필요한 이에게 전하는 따뜻한 문장　　도구: 딥펜

포인트: 장문의 문장을 쓸 때는 강조할 부분에만 집중하고 나머지는 최대한 담백하게 쓰세요. 너무 화려해지면 가독성이 떨어져요. '꽃'을 강조해서 쓰고 아래 줄에 다음 문장을 쓰되 '꽃' 앞에서 끝이 나도록 구도를 잘 맞춰서 쓰세요.

혼자 너무 애쓰지마
우리는 모두 함께 피어나는 중이니까
내가 곁에서 함께할게

혼자 써보세요

혼자 너무 애쓰지마
우리는 모두 함께 피어나는 중이니까
내가 곁에서 함께할게

혼자 써보세요

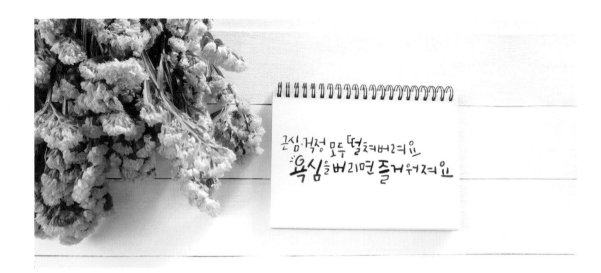

위로가 필요한 이에게 전하는 따뜻한 문장 도구: 색연필

포인트: 어떤 도구를 선택하느냐에 따라 문장이 가진 느낌에 변화를 줄 수 있어요. 붓펜으로 쓰면 자칫 진지해질 수 있는 문장이지만, 색연필을 사용하면 무게감은 줄고 귀여운 느낌을 표현할 수 있어요. 서체도 직선만을 사용해 아이가 쓴 것처럼 선을 이리저리 비틀어 표현하는 삐뚤빼뚤체로 써보세요. 강조하고 싶은 글자의 선은 두세 번 더 그어서 굵게 쓰세요.

근심·걱정 모두 떨쳐버려요
욕심을 버리면 즐거워져요

근심·걱정 모두 떨쳐버려요
욕심을 버리면 즐거워져요

근심걱정 모두 떨쳐버려요
욕심을 버리면 즐거워져요

혼자 써보세요

근심걱정 모두 떨쳐버려요
욕심을 버리면 즐거워져요

혼자 써보세요

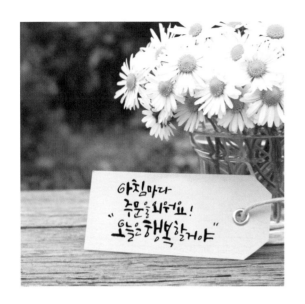

위로가 필요한 이에게 전하는 따뜻한 문장

도구: 딥펜

포인트: '행복의 주문'이 필요한 친구에게 선물해보세요. 선의 기울기를 조금씩 다르게 해서 삐뚤빼뚤 쓰면 귀여운 느낌이 나요. 'ㅇ'을 회오리 모양으로 써서 포인트를 주세요.

아침마다
주문을 외워요!
"오늘은 행복할거야"

아침마다
주문을 외워요!
"오늘은 행복할거야"

아침마다
주문을 외워요!
"오늘은 행복할거야"

아침마다
주문을 외워요!
"오늘은 행복할거야"

아침마다
주문을 외워요!
"오늘은 행복할거야"

아침마다
주문을 외워요!
"오늘은 행복할거야"

아침마다
주문을 외워요!
"오늘은 행복할거야"

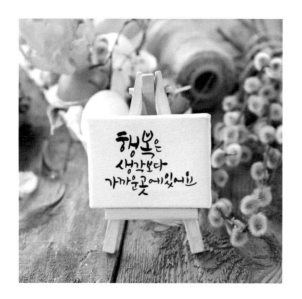

위로가 필요한 이에게 전하는 따뜻한 문장

도구: 붓펜

포인트: 멀리서 행복을 찾으려는 친구에게 선물해보세요. '행복'을 크게 써서 강조하고 'ㅂ' 안에 하트를 넣어서 귀여운 느낌을 더했어요. 'ㅂ'은 이렇게 안의 선 대신 하트나 별을 넣어서 다르게 표현해주면 좋아요. 'ㅛ'의 가로 획을 살짝 구부려 웃는 입 모양을 표현해보세요.

행복은
생각보다
가까운곳에있어요

행복은
생각보다
가까운곳에있어요

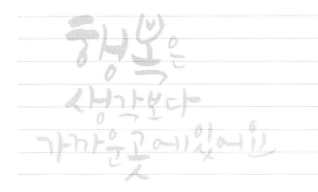

행복은
생각보다
가까운곳에있어요

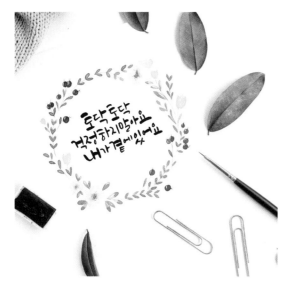

위로가 필요한 이에게 전하는 따뜻한 문장

도구: 붓펜

포인트: 걱정이 많은 친구에게 선물해보세요. 직선을 사용하면서 쓰고, 모음의 가로획을 굵게 써서 포근한 느낌을 주세요. 강조하지 않아도 되는 조사는 가는 선을 유지하세요.

토닥토닥
걱정하지말아요
내가곁에있어요

토닥토닥
걱정하지말아요
내가곁에있어요

토닥토닥
걱정하지말아요
내가곁에있어요

토닥토닥
걱정하지말아요
내가곁에있어요

토닥토닥
걱정하지말아요
내가곁에있에요

토닥토닥
걱정하지말아요
내가곁에있에요

토닥토닥
걱정하지말아요
내가곁에있에요

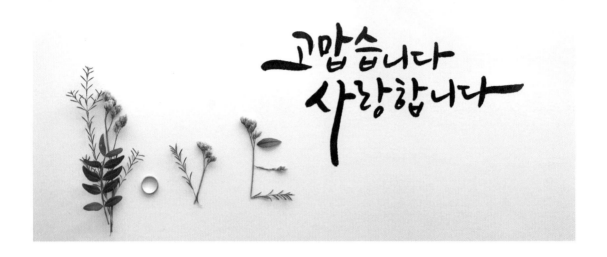

사랑하는 모든 이에게, 언제나 하고 싶은 말　　도구: 붓펜

포인트: 부모님에게, 사랑하는 이에게, 친구들에게 참 많이 해주고 싶은 말인데, 말로 하는 게 참 어렵죠? 그런데 이 두 문장은 예쁘게 쓰기도 참 어려운 글자들이에요. 조금 특별하게 써보고 싶다면 '고' '사' '다' 등 모음의 획을 적극적으로 활용하세요. '맙'이나 '합'처럼 받침에 'ㅂ'이 올 경우에는 초성의 자음과 중성의 모음 사이에 'ㅂ'을 끼워 넣어서 써보세요.

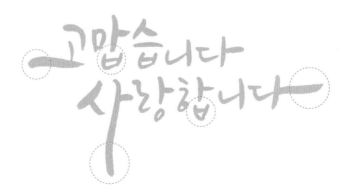

고맙습니다
사랑합니다

혼자 써보세요

고맙습니다
사랑합니다

혼자 써보세요

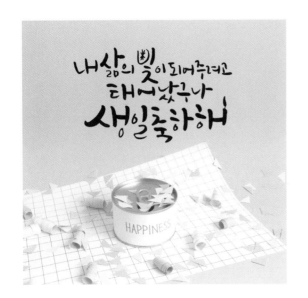

사랑하는 이, 고마운 이에게 주고 싶은 생일 인삿말

도구: 스펀지 붓펜

포인트: 부드럽고 둥근 선을 사용해서 따뜻하고 사랑스러운 느낌으로 쓰세요. 스펀지 붓펜을 사용하면 동글동글한 글씨를 표현하기가 한결 수월해요. '빛'의 'ㅂ' 안쪽에 선 대신 빛을 표현할 수 있는 그림을 그려 넣고, '축하해'의 마지막에 촛불을 그려 넣어보세요.

내삶의 빛이되어주려고
태어났구나
생일축하해

내삶의 빛이되어주려고
태어났구나
생일축하해

내삶의 빛이되어주려고
태어났구나
생일축하해

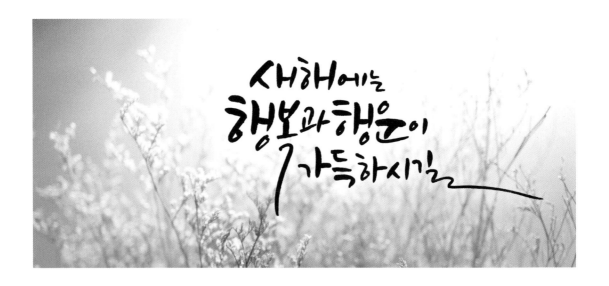

연말연시에 꼭 쓰게 되는 기본 인삿말 　　도구: 붓펜

포인트: 새해 인사를 전할 때 써보세요. '행복'의 받침 'ㄱ'을 길게 써서 강조하고 그 옆으로 '가득하시길'을 쓰세요. 마지막의 'ㄹ'을 가로로 길게 써보세요.

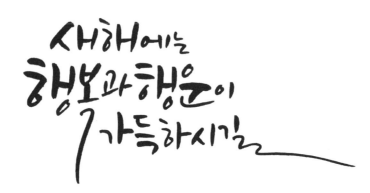

새해에는
행복과 행운이
가득하시길

혼자 써보세요

새해에는
행복과 행운이
가득하시길

혼자 써보세요

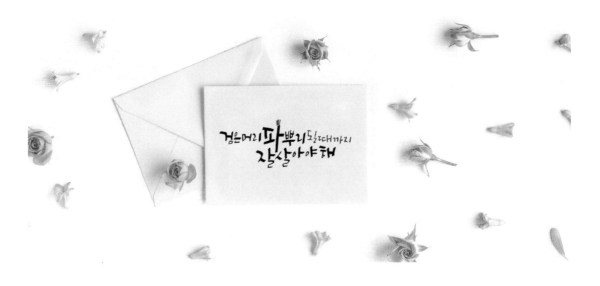

아끼는 친구의 결혼 축하 메시지　　　도구: ZIG 캘리그라피 펜

포인트: 친구의 결혼을 축하할 때 써보세요. 직선 위주로 쓰되 선의 기울기를 자유자재로 써서 귀여운 느낌을 주세요. 펄럭펄럭체나 터벅터벅체를 쓰면 너무 진지해져요. '파'의 위쪽에 그림을 살짝 넣어서 파뿌리 모양을 만들어보세요. 강조하지 않아도 되는 부분은 펜의 모서리만 사용해서 가늘게 쓰세요.

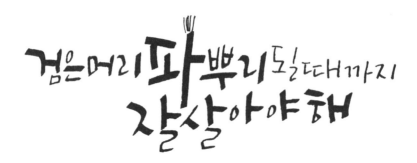

검은머리 파뿌리 될 때까지
잘 살아야 해

혼자 써보세요

검은머리 파뿌리 될 때까지
잘 살아야 해

혼자 써보세요

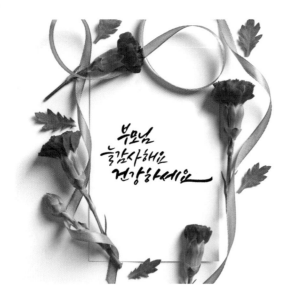

부모님께 드리는 감사 인사

도구: 붓펜

포인트: 부모님께 드리는 카드, 용돈 봉투에 쓰기 좋은 문구예요. 살랑살랑체와 펄럭펄럭체의 중간 느낌으로 쓰되, 거친 획이 나오지 않도록 부드럽게 천천히 써야 해요. '늘 감사해요'는 가늘게 쓰고 '건강하세요'는 굵은 획으로 써서 강약을 조절해보세요. 마지막 글자 '요'의 가로획을 길고 부드럽게 써서 강조해주세요.

부모님
늘 감사해요
건강하세요

부모님
늘 감사해요
건강하세요

부모님
늘 감사해요
건강하세요

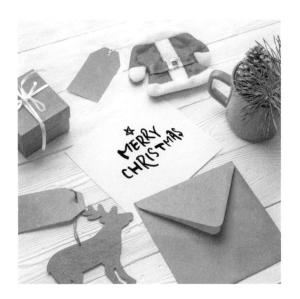

크리스마스 시즌에 꼭 필요한 말

도구: ZIG 캘리그라피 펜

포인트: 캘리그라피 펜을 이용하면 영문도 자연스럽게 쓸 수 있어요. 한 줄에 딱 맞춰서 쓰는 것보다 리듬감 있고 신나 보이도록 알파벳의 높낮이를 조금씩 다르게 써 보세요. CHRISTMAS의 'R'을 아래로 길게 늘여서 쓰고, 마지막 'S'는 끝을 한 번 꼬아서 쓰세요. 크리스마스 트리 느낌이 나도록 맨 위에 별을 하나 그려 넣는 것으로 마무리하세요.

PART 2

캘리애의 대표 서체
6가지 따라 쓰기

살랑살랑체

도구: 붓펜

포인트: 살랑거리는 느낌으로 부드럽게 쓰세요. '행복'의 초성인 'ㅎ'의 가로획을 길게 쓰고 '오늘'의 받침인 'ㄹ'을 길게 쓰면 짧은 문장이지만 화려한 느낌을 표현할 수 있어요. '행복'의 'ㅂ'은 그 안에 가로획을 넣지 않고 대신 모음을 'ㅂ' 안으로 넣었어요. 'ㅂ'을 다르게 써보고 싶다면 이렇게 모음을 활용하거나 세로획 길이를 다르게 써보세요.

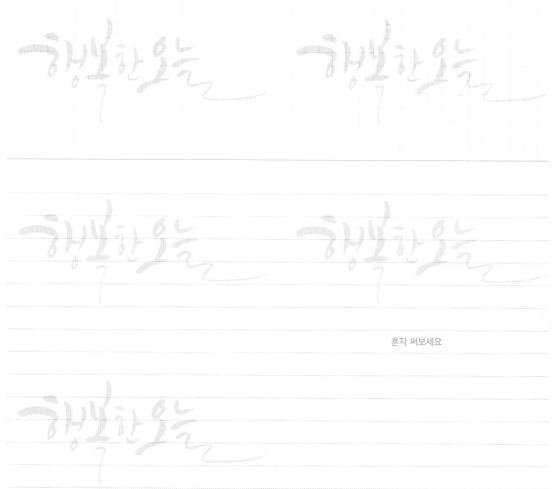

혼자 써보세요

살랑살랑체

도구: 플러스펜

포인트: 가는 선을 표현할 수 있는 플러스펜으로 하늘거리는 느낌을 표현해보세요. 선의 굵기로 강약을 조절할 수 없으니 이럴 때는 크기로 조절해주세요. '봄'과 '내'를 강조하고, 살짝 어긋난 구도로 쓰세요.

혼자 써보세요

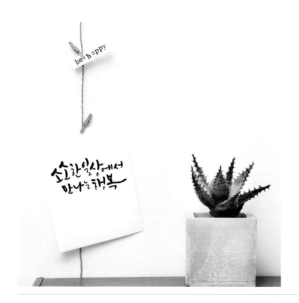

살랑살랑체

도구: 스펀지 붓펜

포인트: 살랑살랑체로 쓸 때 문장이 길어지는 경우에는 전체적으로 화려하게 쓰기보다는 강조하고 싶은 단어에만 집중하는 게 좋아요. '소소한 일상'과 '행복'을 강조하고 마지막에 오는 '행복'의 모음 'ㅗ'를 긴 곡선으로 써서 부드러운 느낌을 더했어요. '소소'처럼 같은 글자가 이어서 올 때는 똑같이 쓰는 것보다 크기를 다르게 써서 변화를 주세요.

혼자 써보세요

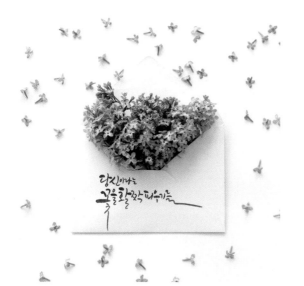

살랑살랑체

도구: 붓펜

포인트: 부드러운 느낌으로 '꽃'과 '활짝'을 강조해서 쓰세요. '꽃'을 강조할 때 모음 'ㅗ'의 가로선이 다음에 올 단어를 방해하지 않도록 주의하세요. '활짝'을 쓸 때는 모음 'ㅏ'가 초성의 자음인 'ㅎ' 'ㅉ'보다 아래로 내려오지 않도록 쓰고 받침을 모음에 가까이 붙여서 쓰세요.

혼자 써보세요

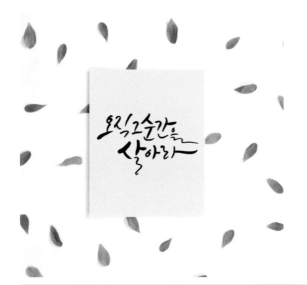

살랑살랑체

도구: 붓펜

포인트: 굵은 획을 사용하되 속도가 너무 빨라지지 않도록 주의하세요. '순간'은 'ㄴ' 받침이 연속으로 오기 때문에 'ㄴ'의 위치가 나란히 오지 않도록 높낮이를 살짝 달리해서 쓰세요. '살아라'의 마지막 획을 부드러운 곡선으로 길게 늘여 윗줄의 '을'과 같은 위치에서 끝나도록 하세요.

혼자 써보세요

살랑살랑체

도구: 붓펜

포인트: '신나게'의 'ㅅ'의 왼쪽 획을 위로 살짝 올라가게 쓰면 발랄한 느낌이 나요. '청춘'은 초성에 'ㅊ'이 연속으로 오지만 뒤에 따라오는 모음이 다르기 때문에 자음의 형태가 달라져야 해요. 모음에 따라서 'ㅊ'의 마지막 획의 위치를 바꿔가며 써보세요. 그래서 자음과 모음 쓰기는 따로 연습하지 말고 단어로 연습하는 게 좋아요.

혼자 써보세요

85

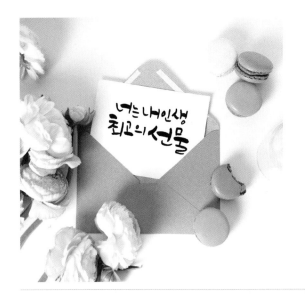

토닥토닥체

도구: 붓펜

포인트: 담백한 느낌으로 '선물'을 강조해서 쓰세요. 가로획을 굵게 쓰되 조사는 예외로 둬야 해요. 가는 획을 쓸 때는 붓펜을 세워 붓 끝으로만 쓰고, 굵은 획은 붓펜을 살짝 기울여 옆면으로 쓰세요. '최'처럼 겹모음(ㅗ와 ㅣ)이 있을 때는 두 모음의 사이가 벌어지지 않도록 주의하세요.

혼자 써보세요

토닥토닥체

도구: 스펀지 붓펜

포인트: 때로는 화려한 선보다 간결한 선이 주는 감동이 더 큰 경우가 있어요. 되도록 정직한 선만 사용해서 써보세요. '좋은'의 '좋'은 모음 'ㅗ'와 받침에 'ㅎ'이 이어서 오기 때문에 'ㅎ'의 첫 선을 세워서 쓰는 것보다 가로로 눕혀서 쓰는 게 좋아요. 한 줄의 평행을 맞추기가 힘들다면 '함께해서'처럼 가로획의 위치를 맞춰가며 써보세요.

함께해서
좋은날

함께해서
좋은날

혼자 써보세요

토닥토닥체

도구: 붓펜

포인트: 문장의 어떤 부분을 강조해야 할지 모르겠다면 굳이 강조를 넣지 않아도 괜찮아요. 대신 '내' '더' '웃'의 가로획처럼 획의 굵기에 변화를 주세요. '웃게'의 받침 'ㅅ'을 쓸 때 살짝 옆으로 벌려 쓰면 귀여운 느낌이 나요.

혼자 써보세요

토닥토닥체

도구: 붓펜

포인트: 조사를 작게 쓰는 게 힘들다면 '사랑' 뒤에 오는 '은'처럼 모음 'ㅏ' 아래에 들어가도록 크기를 맞춰서 써보세요. '솜사탕'의 'ㅅ'은 아래에 모음이 오기 때문에 다리를 쭉 뻗듯이 벌려서 써야 해요. 자음을 여러 가지로 쓰기 힘들 땐 뒤에 오는 모음을 생각하면서 바꿔 쓰세요.

사랑은
달콤한 솜사탕

사랑은
달콤한 솜사탕

혼자 써보세요

사랑은
달콤한 솜사탕

토닥토닥체

도구: 붓펜

포인트: 직선을 사용해서 쓰고 가로획을 굵게 쓰세요. 'ㅇ'이 너무 커지지 않도록 주의하고 받침이 있는 글자와 없는 글자의 크기를 다르게 쓰세요. 가운데 정렬로 글씨를 쓸 때 위치 맞추기 힘들면 글자 수를 세면서 맞추는 것도 방법이에요.

혼자 써보세요

토닥토닥체

도구: 붓펜

포인트: '괜찮아요'를 강조하고 정사각형 안에 맞춰 쓴다는 느낌으로 쓰세요. '무리해서'와 '괜찮아요'는 네 자, '웃지 않아도'는 다섯 자예요. 그러면 다섯 자를 작게 써서 네 글자와 길이가 맞게 써야 해요. 글자 수를 계산하면서 쓰면 구도 잡는 데 도움이 되니 참고하세요. 받침에 겹받침이 올 때는 가독성을 생각해 꾸밈없이 쓰세요.

혼자 써보세요

콩닥콩닥체

도구: 스펀지 붓펜

포인트: 'ㅁ'과 'ㅇ'이 연이어 나오는 문장이기 때문에 자음 안의 공간이 너무 커지지 않도록 주의하고, '콩닥콩닥'처럼 같은 글자가 반복해서 나올 때는 모양을 조금씩 바꿔서 쓰세요. 모음의 길이 변화만으로도 다른 느낌을 줄 수 있어요.

혼자 써보세요

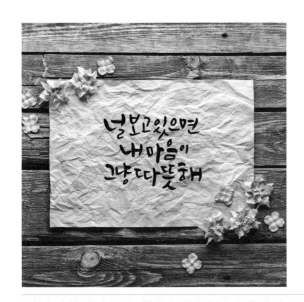

콩닥콩닥체

도구: 붓펜

포인트: 따뜻하고 포근한 느낌을 담아 둥근 선을 사용해서 쓰세요. 가로획을 쓸 때 끝을 살짝 올려서 쓰면 기분 좋은 느낌을 표현할 수 있어요. '따뜻해'의 모음 'ㅏ'의 가로획은 뒤에 오는 모음 'ㅡ'와 부딪히지 않도록 윗부분에 쓰세요.

너 보고있으면
내마음이
그냥다따뜻해

너 보고있으면
내마음이
그냥다따뜻해

혼자 써보세요

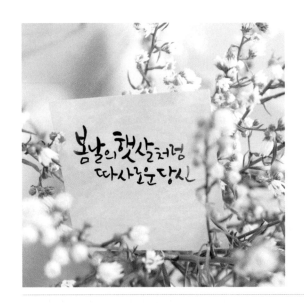

콩닥콩닥체

도구: 붓펜

포인트: '봄날'과 '햇살'을 강조해서 쓰지만 받침 'ㄹ'을 흘려서 쓰지 않도록 주의하세요. 흘려서 쓰면 문장의 전체 분위기와 다른 느낌이 날 수 있어요. 캘리그라피에서 'ㄹ'이 나오면 화려하게 강조를 많이 하게 되지만 때론 절제하는 것도 필요해요.

혼자 써보세요

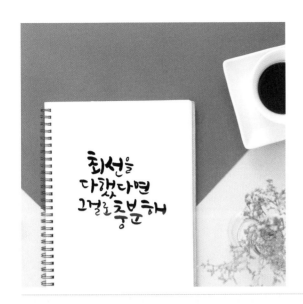

콩닥콩닥체

도구: 스펀지 붓펜

포인트: 콩닥콩닥체는 스펀지 붓펜과 잘 어울리는 서체 예요. 동글동글 사랑스러운 느낌으로 '최선'과 '충분해' 를 강조해서 쓰세요. '최선'의 '선'처럼 'ㅅ' 뒤에 모음 'ㅓ'가 올 때는 'ㅅ'의 두 번째 획을 아래에 붙여서 쓰세요. 두 번째 줄의 '했'은 받침을 너무 길게 쓰면 아래 줄을 쓰기 힘들어지니 길게 내리지 않도록 주의하세요.

혼자 써보세요

콩닥콩닥체

도구: ZIG 캘리그라피 펜

포인트: 사각형의 납작펜도 힘 조절을 하면 선의 첫 부분
과 끝 부분의 두께를 다르게 할 수 있어요. '괜찮은'의 받
침 'ㄴ'은 직각으로 꺾어서 쓰지 말고 웃는 모양을 그리듯
이 부드럽게 쓰고 가로획을 더 길게 쓰세요. '너'의 'ㄴ'은
반대로 세로획을 길게 쓰세요.

혼자 써보세요

콩닥콩닥체

도구: 붓펜

포인트: '두근두근'의 'ㄷ'과 'ㄱ'은 하트를 그린다 생각하고 각도를 조절해보세요. 너무 과해지면 가독성이 떨어지니 주의하세요. 이처럼 같은 글자가 반복되는 경우 글자의 위치를 다르게 쓰면 문장에서 리듬감을 느낄 수 있어요. '오늘'의 모음 'ㅗ'와 'ㅡ'는 같은 위치에 오지 않도록 쓰세요.

혼자 써보세요

삐뚤빼뚤체

도구: ZIG 캘리그라피 펜

포인트: '나의 하루'를 강조하기 위해 '잘 부탁해'는 펜의 모서리 부분만 이용해 가늘게 쓰고, '나의 하루'는 넓은 면을 이용해 굵게 쓰세요. 'ㅇ'은 두꺼워지지 않게 펜의 모서리 부분만으로 작게, '나'와 '하'의 모음 'ㅏ' 뒤에 오는 글자는 퍼즐 맞추듯 모음에 끼워서 쓰세요.

혼자 써보세요

98

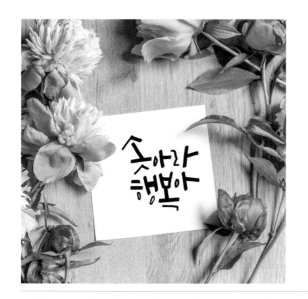

삐뚤빼뚤체

도구: ZIG 캘리그라피 펜

포인트: 행복이 솟아날 것처럼 '솟' 자를 강조해서 쓰세요. '솟'의 모음 'ㅗ'를 길게 쓰면 상승의 이미지를 강조하는 효과가 있어요. 펜의 넓은 면과 모서리 부분을 활용함으로써 강약을 조절해서 쓰고, 각 줄의 마지막 '라'와 '아'의 선 방향은 대칭이 되게 쓰세요.

혼자 써보세요

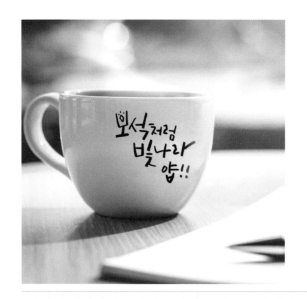

삐뚤빼뚤체

도구: 채점 색연필

포인트: 귀여운 느낌으로 직선을 사용해서 쓰세요. '보석'의 'ㅂ' 안에 다이아몬드를 그려 넣으면 귀여운 느낌을 더할 수 있어요. '빛나라'의 '라'의 모음 가로획이 위로 향하도록 써보세요. 이렇게 모음의 각도만 바꾸어도 다른 느낌을 줄 수 있어요.

혼자 써보세요

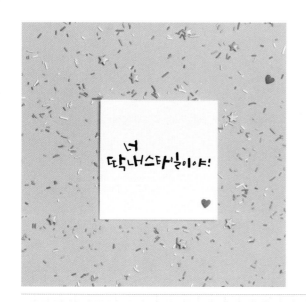

삐뚤빼뚤체

도구: ZIG 캘리그라피 펜

포인트: 선의 방향을 다양하게 하는 것이 이 서체의 특징이지만 직선과 사선의 균형을 생각하면서 써야 해요 '내'의 모음 'ㅐ'를 쓰기 힘들다면 이렇게 사다리꼴 모양으로 써보세요. 자음은 펜의 모서리 부분으로, 모음은 넓은 면으로 쓰세요.

너
딱내스타일이야! 너
딱내스타일이야!

혼자 써보세요

너
딱내스타일이야!

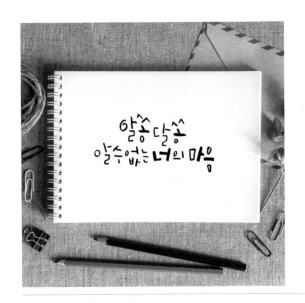

삐뚤빼뚤체

도구: 색연필

포인트: 연필 형태로 되어 있는 색연필로 쓰면 가는 선도 표현할 수 있어요. '알쏭달쏭'의 'ㅆ'을 이모티콘 ^^처럼 표현하면 글씨가 귀엽게 웃는 듯한 느낌이 나요. '너의 마음'을 강조하려면 색연필로 여러 번 덧칠해서 선을 굵게 하세요.

혼자 써보세요

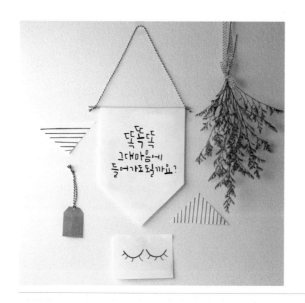

삐뚤빼뚤체

도구: 플러스펜

포인트: 수줍은 느낌을 귀엽게 표현하기 위해 플러스펜을 사용했어요. '똑똑똑'의 'ㄸ'을 쓸 때는 'ㄷ'의 위치를 조금씩 다르게, 가운데 글자를 더 크게 써서 변화를 주세요. 굵은 선을 표현하고 싶다면 강조할 선 위로 두세 번 덧칠해서 굵은 선을 만드세요.

펄럭펄럭체

도구: 붓펜

포인트: 강조할 단어인 '지금' 아래에 다른 문장이 없기 때문에 모음을 길게 내리는 방식으로 강조했어요. 이 문장처럼 받침이 거의 없는 경우, 그리고 강조할 부분의 단어에 받침이 있어도 활용하기 힘들다면 최대한 모음에 집중하세요. 마지막 '야'의 가로획은 수평을 유지하도록 쓰세요.

혼자 써보세요

펄럭펄럭체

도구: 붓펜

포인트: '앞으로'를 강조해서 빠르고 강하게 쓰세요. 마지막에 힘을 빼야 끝 부분이 뾰족하게 나와요. '앞으로'의 세 자에는 모두 가로획이 있기 때문에 일렬이 되지 않도록 높낮이를 조절하면서 쓰고, 마지막 '로'의 가로획은 망설이지 말고 길게 쭉 그어보세요.

혼자 써보세요

펄럭펄럭체

도구: 붓펜

포인트: '힘내라'와 '내일'에 모두 '내' 자가 나오는데, 모음 'ㅐ'를 쓰기 어려워하는 분들이 많아요. 세로획 두 개를 똑같이 쓰지 말고 길이와 굵기를 다르게 해서 써보면 단조로운 느낌을 피할 수 있어요. '오늘'의 'ㄹ'을 너무 크게 쓰면 아래에 올 '내일'을 방해할 수 있으니 주의하세요.

혼자 써보세요

펄럭펄럭체

도구: 붓펜

포인트: '용감'을 강조해서 과감하게 선을 그으며 써보세요. 선이 사선으로 이루어져 있기 때문에 문장이 위로 올라가지 않도록 잘 맞추면서 쓰세요. 모음 'ㅕ'와 'ㅑ'의 가로획 방향은 평행이 되도록 쓰세요. 강한 서체라서 방향이 달라지면 문장의 가독성이 떨어지거나 복잡해 보일 수 있어요.

혼자 써보세요

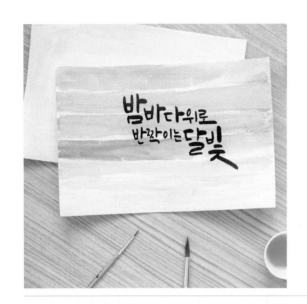

터벅터벅체

도구: 붓펜

포인트: '밤바다'와 '달빛'을 강조하며 천천히 쓰세요. 이렇게 강조할 단어를 대각선 형태로 배치하면 좋아요. '밤바다'는 모음 'ㅏ'가 세 번 연속 나오는데, 다음 글자를 방해하지 않도록 'ㅏ' 아래에 글자를 끼우듯이 쓰세요. '달빛'의 받침 'ㅊ'을 길게 써서 포인트를 주세요.

혼자 써보세요

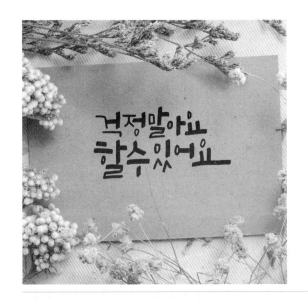

터벅터벅체

도구: ZIG 캘리그라피 펜

포인트: 투박하면서도 듬직한 느낌을 주는 서체이기 때문에 응원 문구 등을 쓸 때 잘 어울려요. '걱정 말아요'는 펜의 모서리와 넓은 면을 함께 사용해서 쓰고, '할 수 있어요'는 'ㅇ'을 제외한 모든 글자를 펜의 넓은 면으로 굵게 써주세요. '있'의 받침 'ㅆ'은 이모티콘 ^^처럼 표현해보세요.

혼자 써보세요

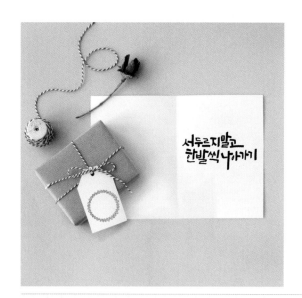

터벅터벅체

도구: ZIG 캘리그라피 펜

포인트: 서두르지 말고 천천히 쓰세요. 납작펜으로 쓰기 때문에 힘 조절을 할 필요는 없지만 급하게 쓰다 보면 선의 두께가 달라질 수 있어요. 터벅터벅체가 단순해서 변화를 주고 싶다면 '서' '말' '나'의 모음 길이를 조금씩 다르게 써보세요. '한 발씩'의 받침 'ㄴ'과 'ㄱ'은 가로획을 초성과 중성 길이에 맞춰서 쓰세요.

서두르지말고
한발씩나아가기

서두르지말고
한발씩나아가기

혼자 써보세요

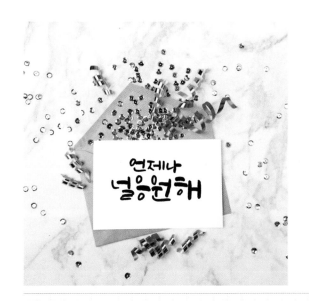

터벅터벅체

도구: 붓펜

포인트: 천천히 같은 힘을 유지하면서 선을 그으세요. 붓펜의 옆면을 이용하면 굵은 선을 쓸 수 있어요. 다른 서체에서 '응원'의 받침 'ㄴ'을 겹모음 사이에 끼워서 쓴다면 터벅터벅체에서는 'ㅜ'의 바깥쪽부터 'ㄴ'이 시작되는 게 특징이에요. 'ㄹ'도 직선만 사용해서 쓰세요.

언제나
널응원해

언제나
널응원해

혼자 써보세요

언제나
널응원해

하루 한 문장 따라 쓰기

초판 1쇄 발행 2017년 4월 3일
초판 26쇄 발행 2022년 3월 28일
개정 1쇄 인쇄 2023년 7월 7일
개정 1쇄 발행 2023년 7월 17일

글 배정애
펴낸이 金禎珉
펴낸곳 북로그컴퍼니
주소 서울시 마포구 와우산로 44(상수동), 3층
전화 02-738-0214
팩스 02-738-1030
등록 제2010-000174호

ISBN 979-11-6803-067-1 13600

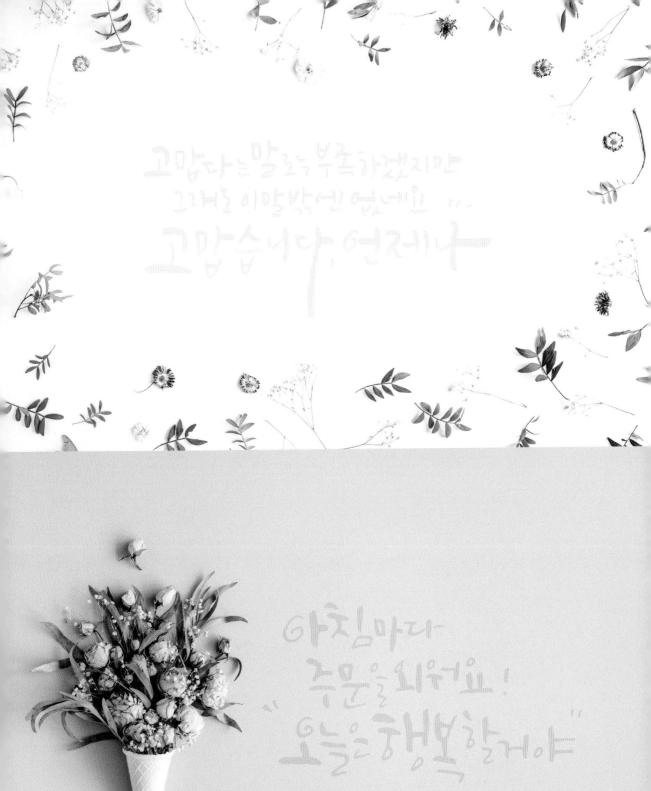

고맙다는 말로는 부족하겠지만
그래도 이 말밖에 없어요 …
고맙습니다, 엄마나

아침마다
꽃을 피워요!
오늘은 행복할거야 "

고맙습니다, 언제나

"오늘은 행복할게야"

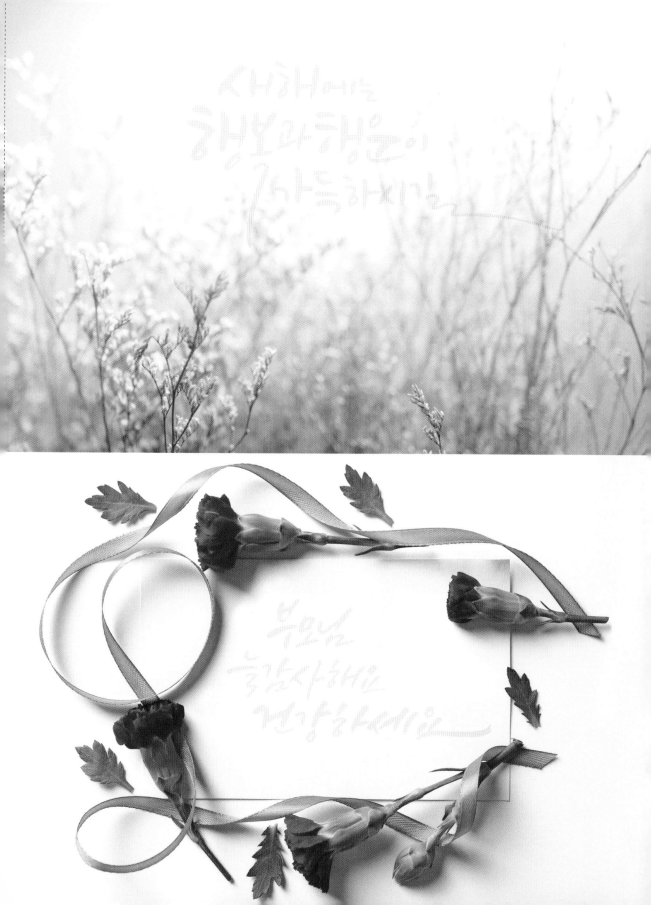

Happy New Year!

HAPPINESS

Congratulation!